墨点字帖

U0129891

书法字谱集

# 曹全碑

陈行健 主编

河南美术出版社
·郑州·

**图书在版编目（CIP）数据**

曹全碑 / 陈行健主编．—郑州：河南美术出版
社，2015.8（2022.10重印）
　（书法字谱集）
　ISBN 978-7-5401-3218-7

　Ⅰ．①曹… Ⅱ．①陈… Ⅲ．①隶书－书法
Ⅳ．① J292.113.2

中国版本图书馆 CIP 数据核字 (2015) 第 132798 号

责任编辑：张浩　杜笑谈
责任校对：吴高民
策　　划：墨点字帖
封面设计：墨点字帖

书法字谱集

# 曹全碑

©陈行健　主编

出版发行：河南美术出版社
地　　址：郑州市详盛街 27 号
邮　　编：450016
营销电话：（027）87396592
印　　刷：武汉华豫天一印务有限责任公司
开　　本：889mm×1194mm　　1/16
印　　张：3
版　　次：2015 年 8 月第 1 版
印　　次：2022 年 10 月第 6 次印刷
定　　价：20.00 元

# 前 言

  《曹全碑》全称《汉郃阳令曹全碑》，因碑主曹全字景完，故亦称《曹景完碑》。碑文为王敞记录的曹全生平。碑立于东汉灵帝中平二年（185），明万历初年，在陕西郃阳县旧城萃里村出土。原碑高253厘米，宽123厘米，碑阳共20行，每行45字；碑阴刻名5列，计53行。1956年移至陕西西安，现藏于陕西西安碑林博物馆。

  《曹全碑》是东汉隶书中秀丽工整、圆静妩媚风格的代表。其点画清丽圆润，波磔分明，结体内紧外松，舒展宽博。清万经评其书法云："秀美飞动，不束缚，不驰骤，洵神品也。"且由于出土时间较晚，保存完好，字迹清楚，锋棱如新，能为学习者提供完好的临摹范本。

# 隶书笔法简述

学习隶书，从技法角度而言，有三方面的内容：即笔法、结构与章法。初学者首先要从笔法入手。隶书的笔法相对楷书而言少了一些提按变化而稍显简单，但与楷书一样，也是由起笔、行笔、收笔三个部分组成。

隶书的起笔，有一个"藏锋逆入"的问题。"藏锋"是指笔尖与纸的第一个触点包藏在所要书写的笔画内；"逆入"是指起笔时有一个与笔画前行方向相反的行笔动作。逆入是为了实现藏锋，而藏锋是为了避免笔尖锋芒外露，从而表现出点画的的审美效果。

不同风格的隶书，起笔时虽然都用藏锋逆入的方法，但在具体的运用上是有变化的。简单地说，圆笔的起笔，逆入时间稍长，转向后作弧线状运笔；方笔的起笔，逆入的时间稍短，转向后作直线状运笔。隶书的运笔，基本上都用中锋，中锋是指行笔的过程中，笔毫铺开后，笔锋沿笔画中线移动的一种书写方法。隶书的收笔有两种，一是回锋，即在收笔时提锋使笔尖轻轻地反向回收；另一种是出锋，即在收笔时沿着笔的走势缓缓提笔轻收。一般来说，隶书起笔稍复杂，而收笔则稍简单。

隶书有一种其他书体都不具备的点画，就是我们常说到的"蚕头雁尾"。这生动的比喻指的是"波"画的笔画，平波画起笔要藏锋逆入，稍向左下重按后迅速转向，向右行笔，收笔时略向右上挑以出锋收笔。在不同的字中，波画可以用不同形态的点画来表现，除平波外，还可以用捺画、钩画等。需要强调的是，在一字中，可以有波画，也可以无波画。在有波横的字中，只允许有一笔波画而不允许反复使用波画，如写"王"字时，只能将最下面的平画写成波画而不能将所有平画都写成波画。

隶书是篆书的简化与快写，故起笔、行笔、收笔皆急，落笔势险，称之为峻落，行笔流畅，取疾势，收笔处要峭拔。但在初学时不妨行笔稍慢，待熟练掌握笔法后再提速。

我们常说教学要"言传身教"，但学习隶书，"身教"比"言传"更有效。如果坚持自学，则需要仔细观察范本中的点画特征，辅以阅读文字说明，反复琢磨，方能有所得。否则"藏锋逆入""转向""方圆"等都是空话。

隶书的基本笔法，适用于各种不同风格的隶书，但不同风格的隶书，都有其用笔的不同特点，在用笔的轻重上也都有些许差异，需要临习者注意。

下面就《曹全碑》的点画以图示辅以文字说明的方法作一简单介绍。

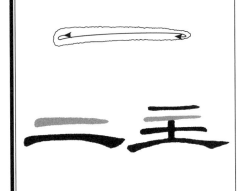

### 1. 平横

藏锋逆入起笔，转向后从左向右以中锋运笔；收笔时提锋向左轻回，自然平出收笔。

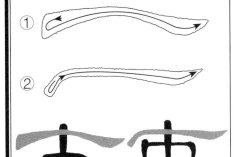

### 2. 波横

①藏锋逆入起笔，转向后从左向右以弧线中锋运笔；收笔时稍向右下按，随即提锋转向，转向后略向右上以出锋收笔。

②藏锋逆入起笔，向左下重按后立即提锋转向，从左向右以中锋运笔；收笔时稍向右下按，随即提锋转向，转向后略向右上以出锋收笔。

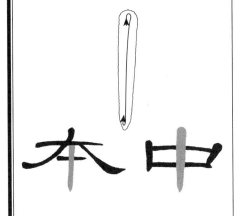

### 3. 直竖

藏锋逆入起笔，转向后从上向下以中锋运笔；收笔时提锋向上轻回，自然平出收笔。

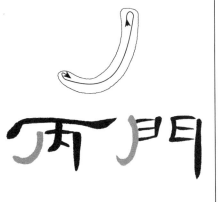

### 4. 左弯竖

藏锋逆入起笔，转向后从上向下以中锋运笔；行至下部转向左前方运笔；收笔时提锋向左上轻回，以回锋收笔。

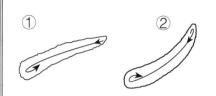

### 5. 尖头撇

①露锋起笔，从右上向左下作弧线状以中锋运笔，渐行渐按，以回锋收笔。

②藏锋逆入起笔，侧锋从右上向左下运笔，渐行渐按，收笔时轻提笔锋，以回锋收笔。

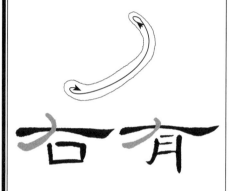

### 6. 弯头撇

藏锋逆入起笔，转向后先向右作短暂运笔，随即转向向左下取弧线状作侧锋运笔，收笔时轻提笔锋以回锋收笔。

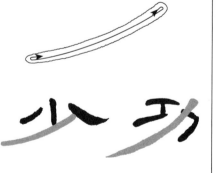

### 7. 长斜撇

藏锋逆入起笔，从右上向左下取弧线状作侧锋运笔，收笔时轻提笔锋以回锋收笔，或直接出锋收笔。

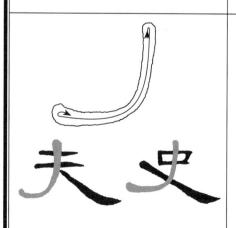

### 8. 竖弯撇

藏锋逆入起笔，转向后先向下以中锋运笔，逐渐转向左下取弧线状作侧锋运笔，收笔时轻提笔锋以回锋收笔。

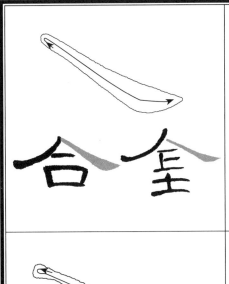

### 9. 斜捺

　　藏锋逆入，转向后从左上向右下取斜势作中锋运笔；收笔时稍按后立即转向，转向后略向右上作出锋收笔。

### 10. 平捺

　　藏锋逆入起笔，转向后向左下稍按继而提起，从左上向右下取斜势作中锋运笔；收笔时稍按后立即转向，转向后略向右上作出锋收笔。

### 11. 竖点

　　藏锋逆入起笔，转向后稍行笔，随即反向作回锋收笔。

### 12. 横点

　　与横画笔法相同，只是起笔时较轻。

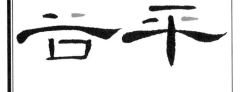

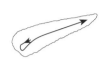

**13. 挑**

　　藏锋逆入起笔，从左下向右上取势作中锋运笔，收笔时轻提笔锋，缓缓以出锋收笔。

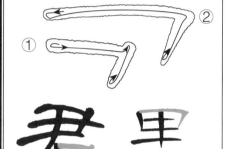

**14. 横折**

　　①藏锋逆入起笔，转向后向右弧线状以中锋运笔，转折处轻提笔尖；随即以藏锋逆入再起笔，转向后向下作弧线状以中锋运笔，收笔时轻提笔回锋收笔。

　　②藏锋逆入起笔，转向后从左向右以中锋运笔，到转折处轻提笔锋转向，然后从上向下再以中锋运笔，收笔时轻提笔锋，自然平出收笔。

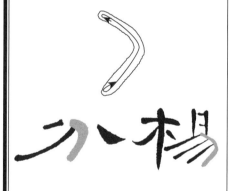

**15. 圆折**

　　藏锋逆入起笔，转折处提锋转向，从右上到左下以中锋运笔，收笔时提锋轻回。

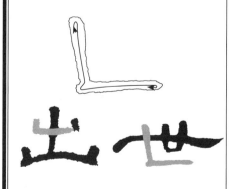

**16. 竖折**

　　藏锋逆入起笔，转向后从上向下以中锋运笔，转折处稍提后随即藏锋逆入再起笔，然后从左到右仍以中锋运笔，收笔时提锋轻回。

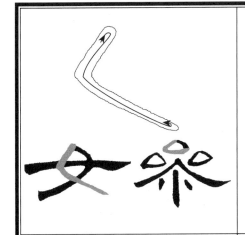

**17. 撇折**

　　藏锋逆入起笔，侧锋运笔取斜势，到转折处转向，从左上向右下中锋运笔，收笔时轻提笔锋作回锋收笔。

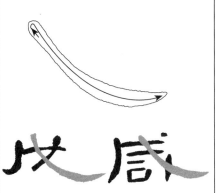

**18. 戈钩**

　　藏锋逆入起笔，从左上向右下取弧线状作中锋运笔，收笔时转向后略向右上以出锋收笔。

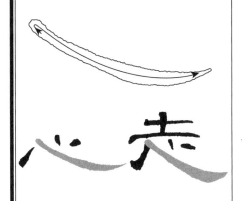

**19. 心钩**

　　与平捺笔法相同，只是雁尾会稍重一些。

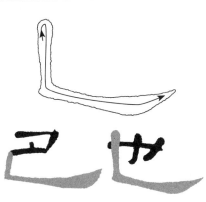

**20. 竖折钩**

　　藏锋逆入起笔，先作竖画运笔，到转折处提锋转向，从左到右下以中锋运笔；收笔时先重按，随即转向后略向右上作出锋收笔。

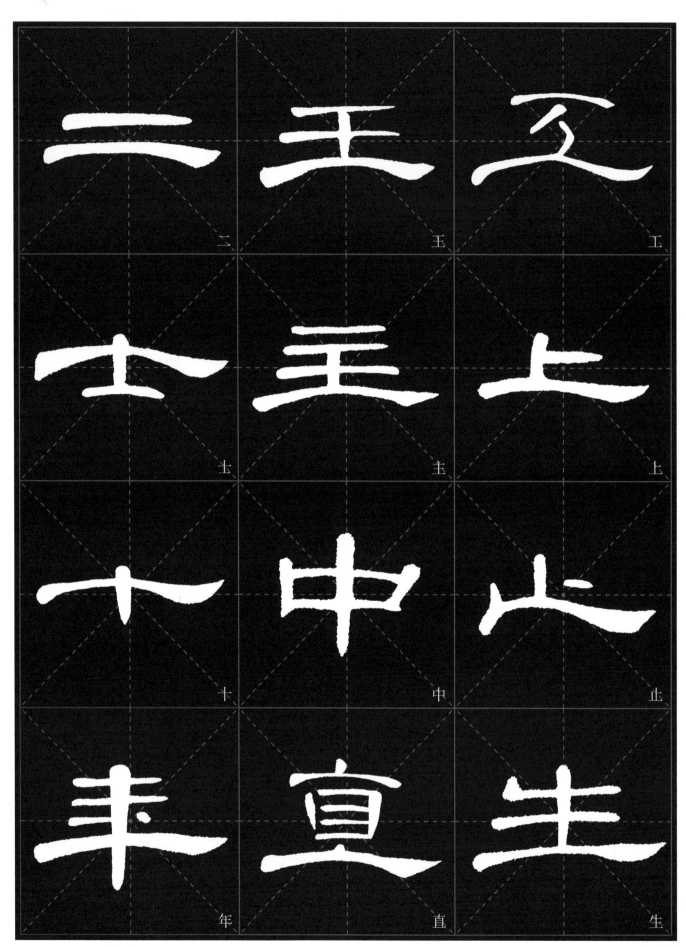

二　王　工
士　主　上
十　中　止
年　直　生

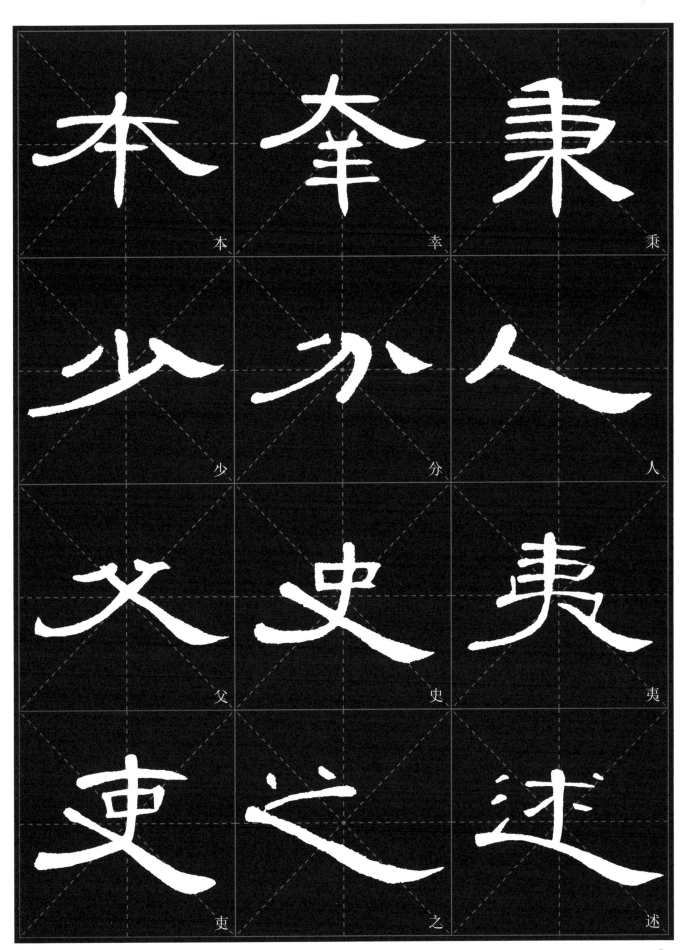

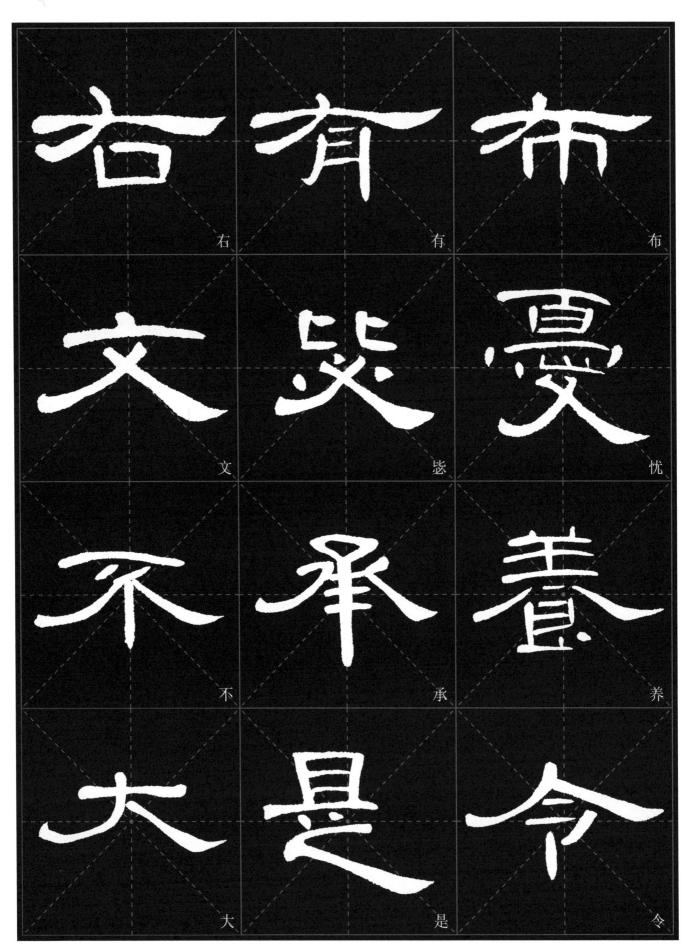

右　有　布

文　毖　忧

不　承　养

大　是　令

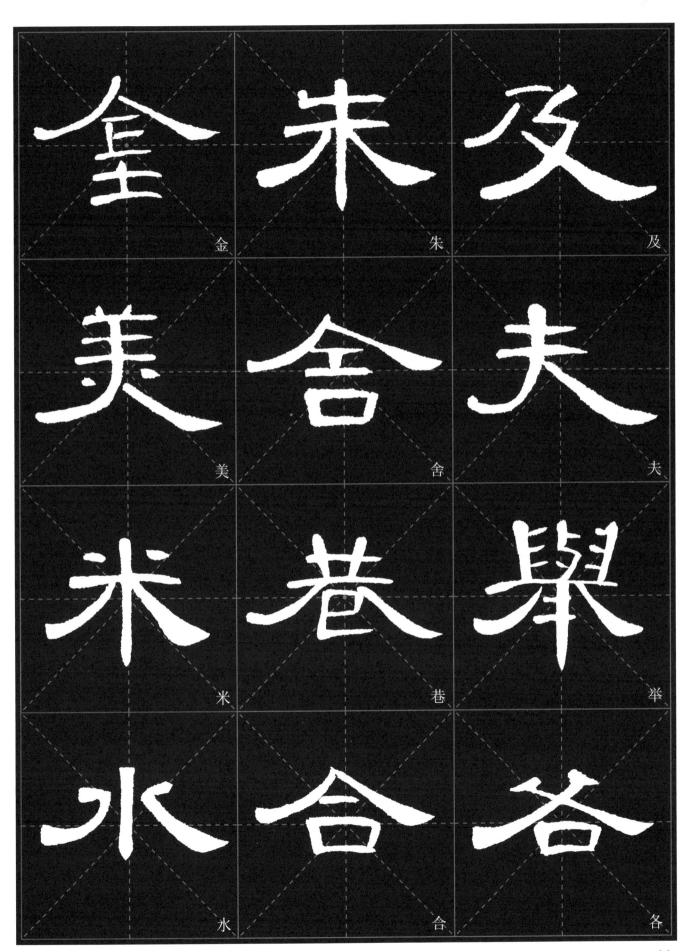

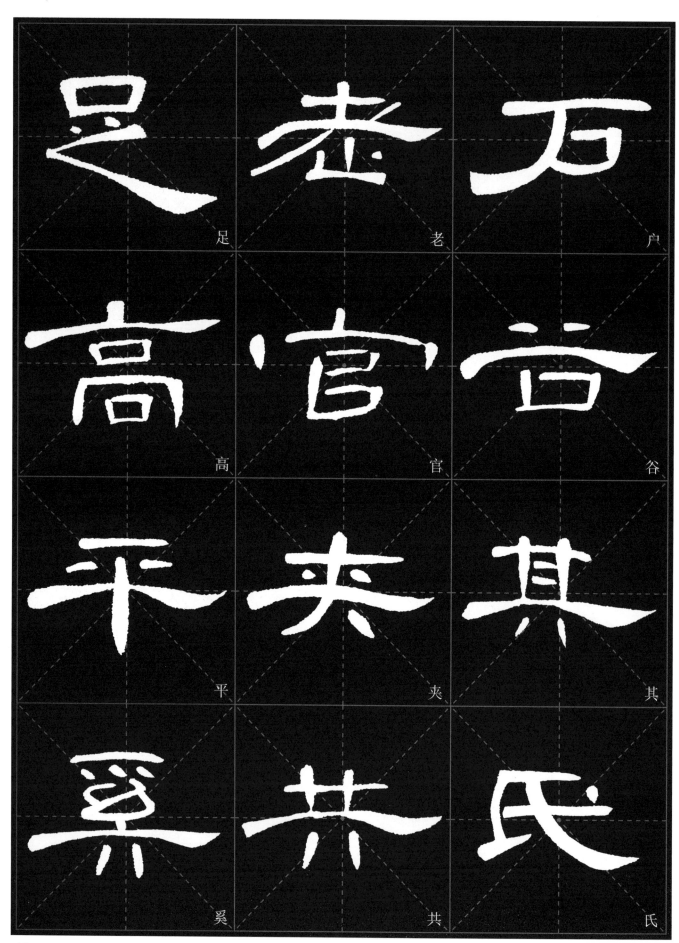

足

老

户

高

官

谷

平

夹

其

奚

共

氏

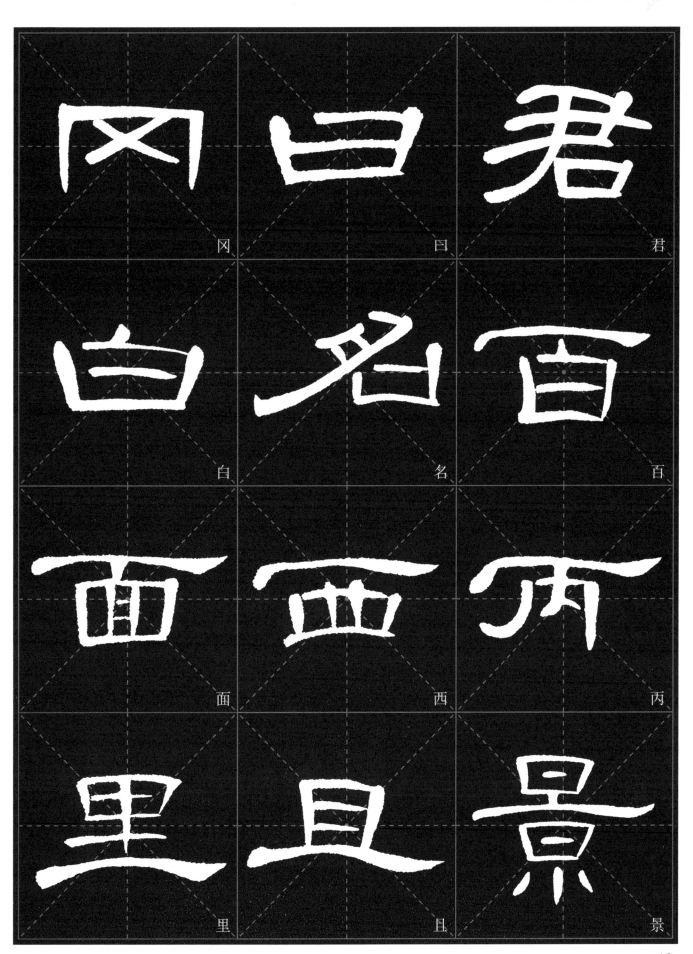

冈

曰

君

白

名

百

面

西

丙

里

且

景

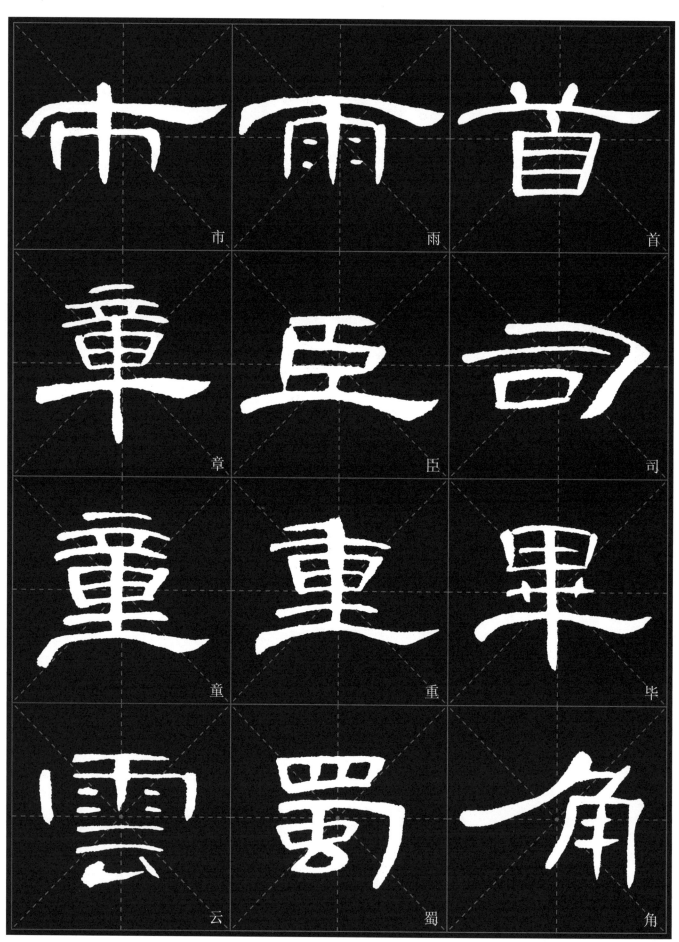

市

雨

首

章

臣

司

童

重

毕

云

蜀

角

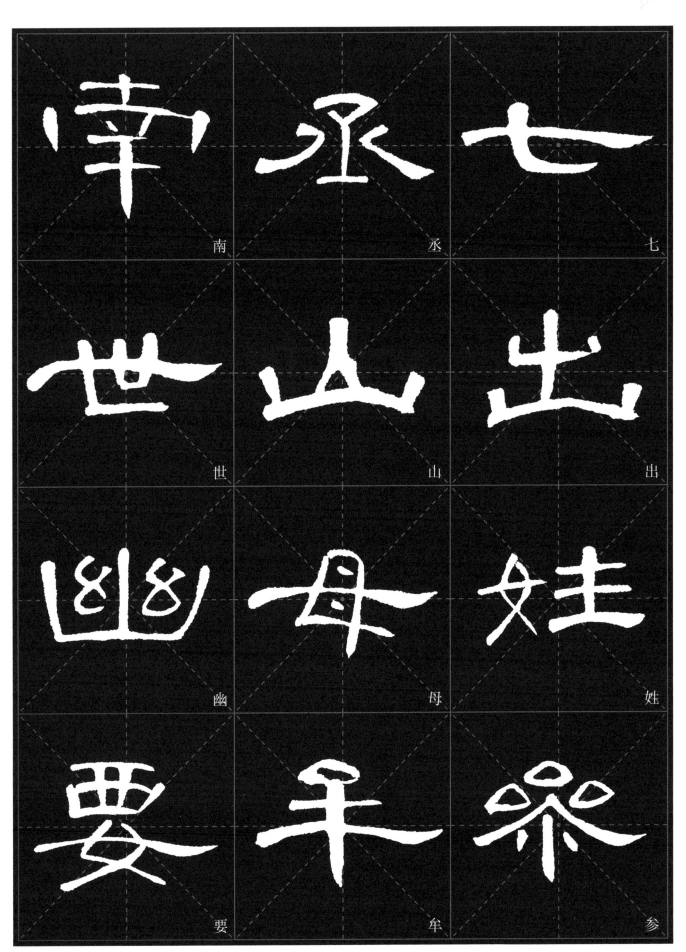

南

丞

七

世

山

出

幽

母

姓

要

牟

参

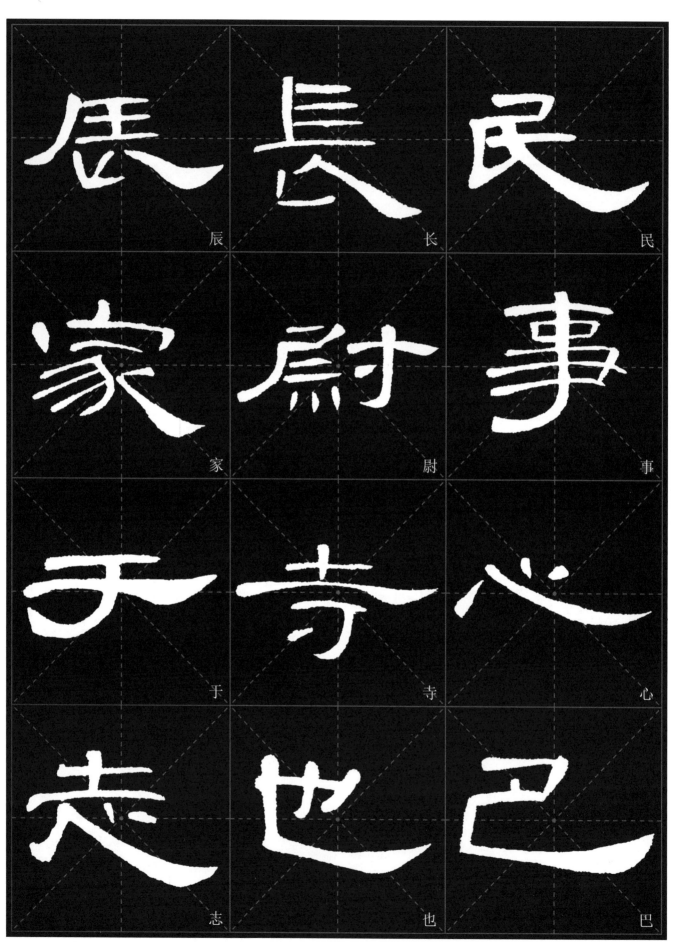

辰

长

民

家

尉

事

于

寺

心

志

也

巴

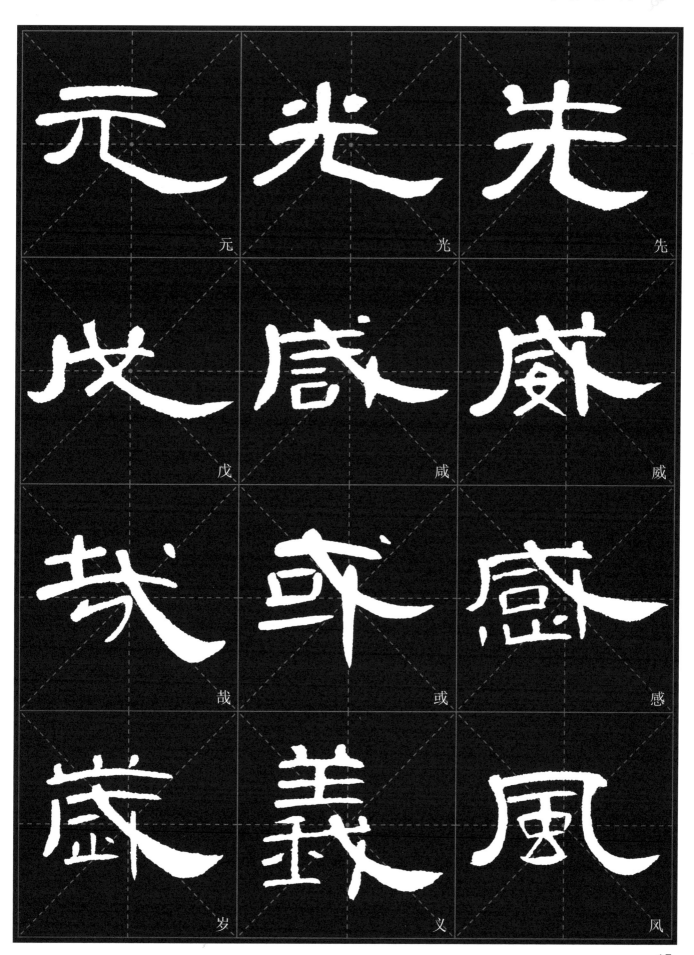

元

光

先

戊

咸

威

哉

或

感

岁

义

风

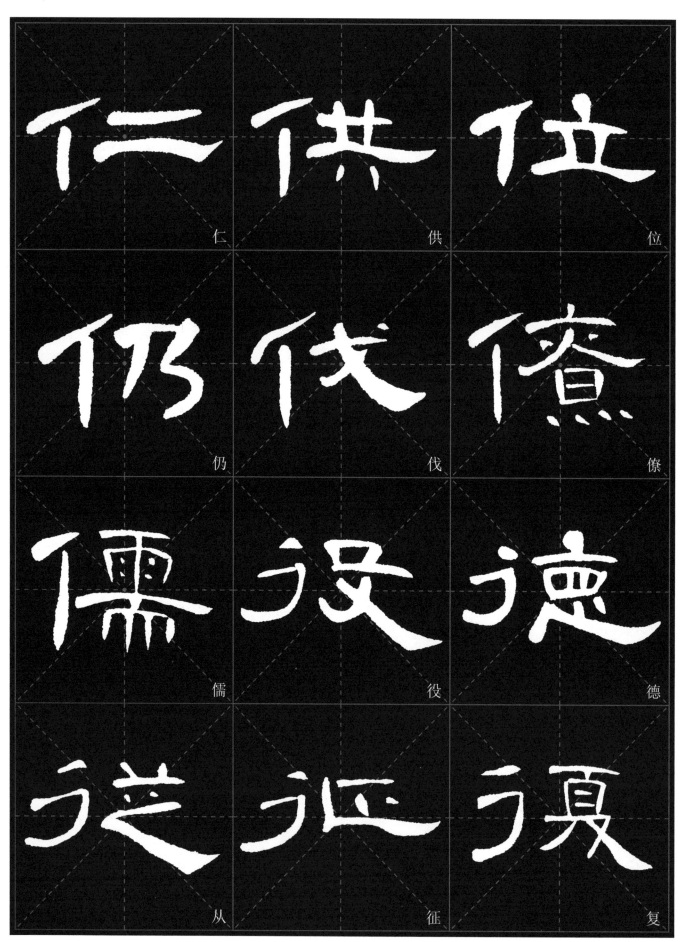

仁　供　位

仍　伐　僚

儒　役　德

从　征　复

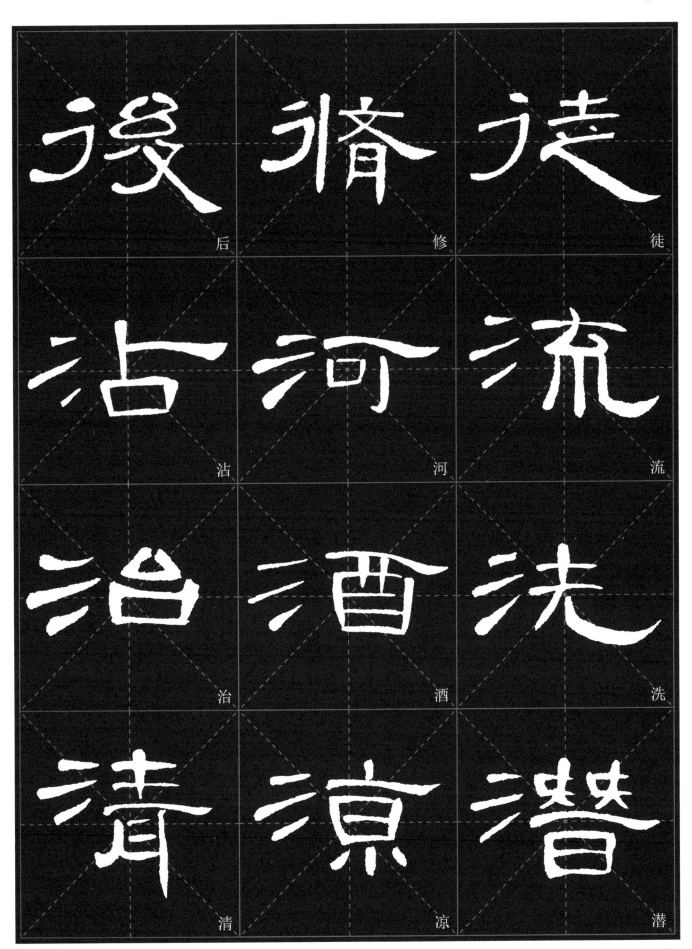

后　修　徒

沾　河　流

治　酒　洗

清　凉　潜

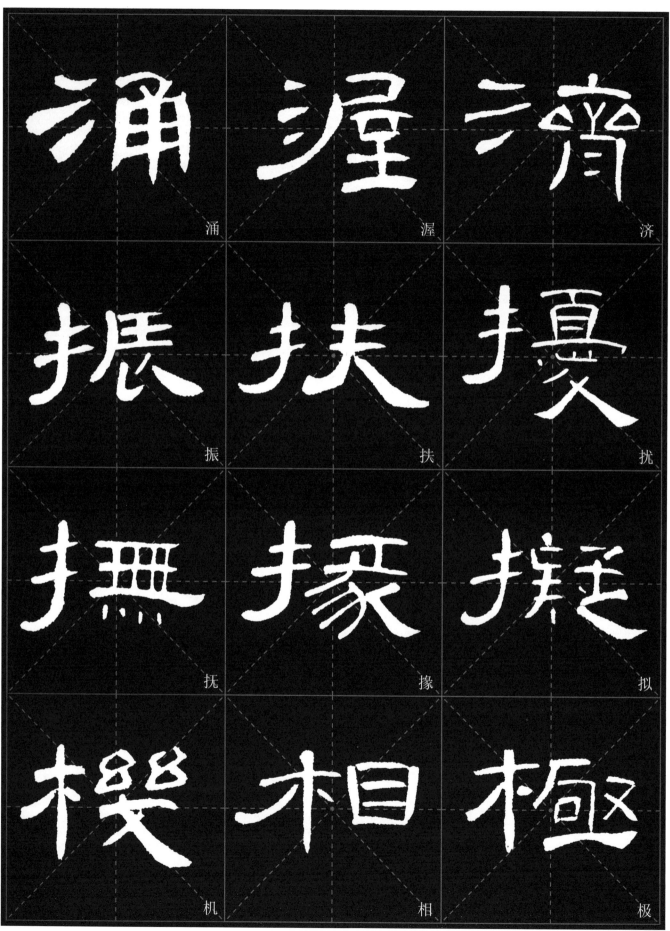

涌

渥

济

振

扶

扰

抚

掾

拟

机

相

极

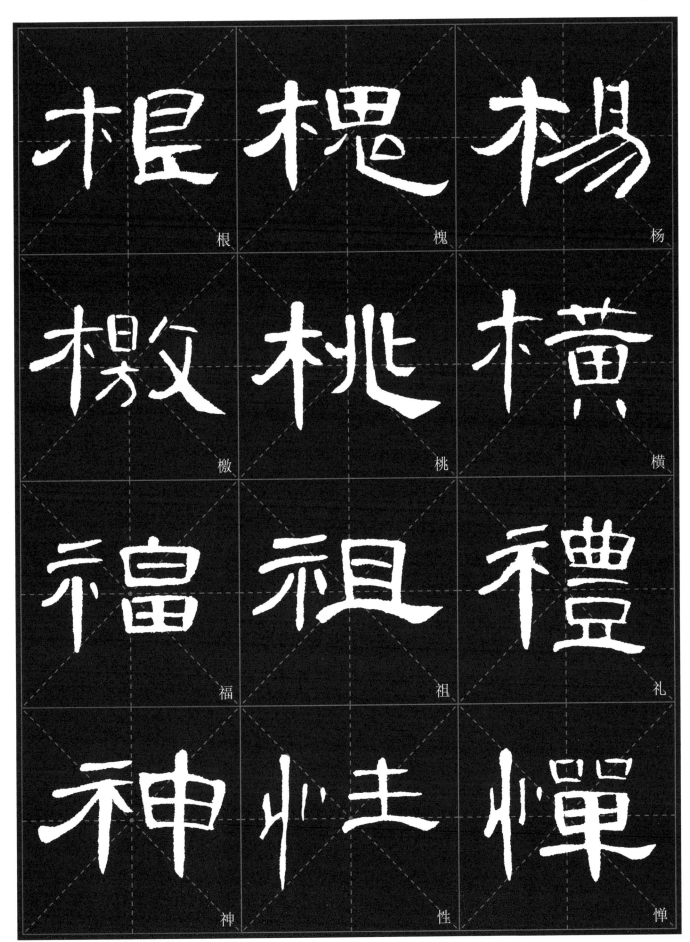

根

槐

杨

橄

桃

横

福

祖

礼

神

性

惮

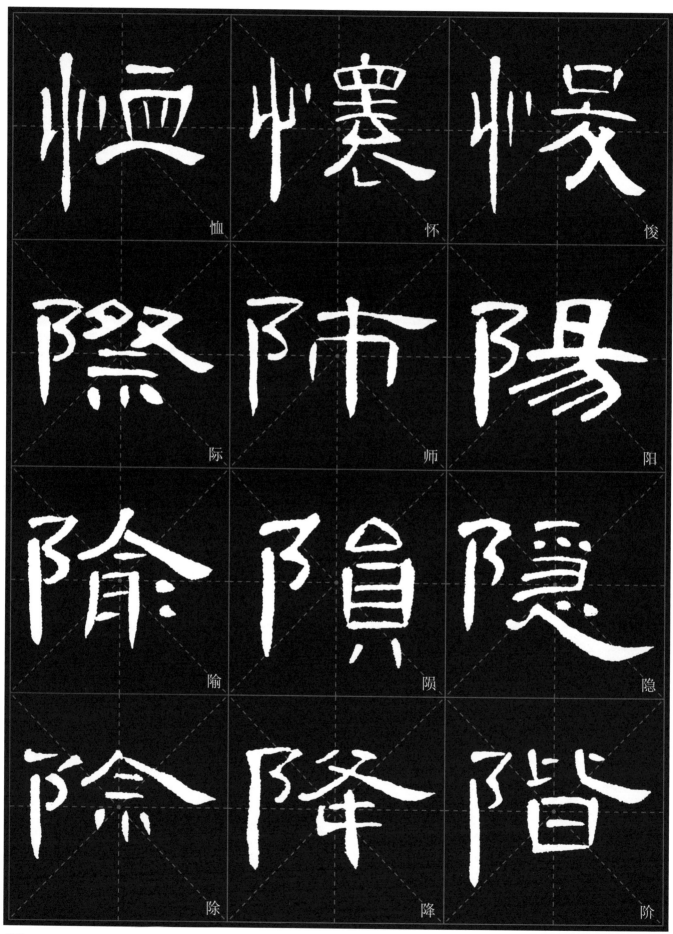

恤

怀

悇

际

师

阳

陯

陨

隐

除

降

阶

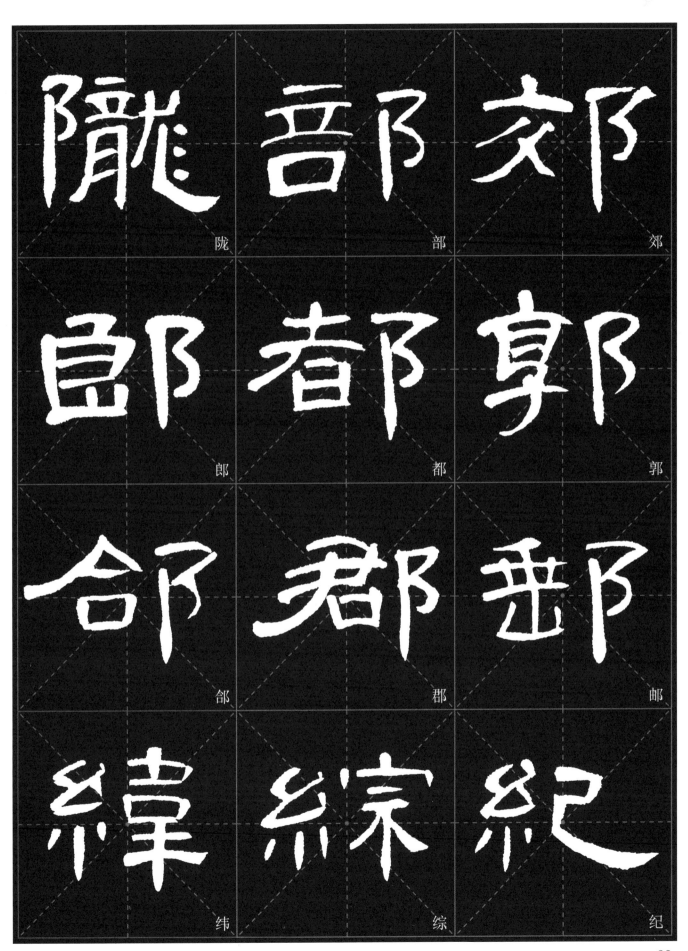

陇　部　郊

郎　都　郭

部　郡　邮

纬　综　纪

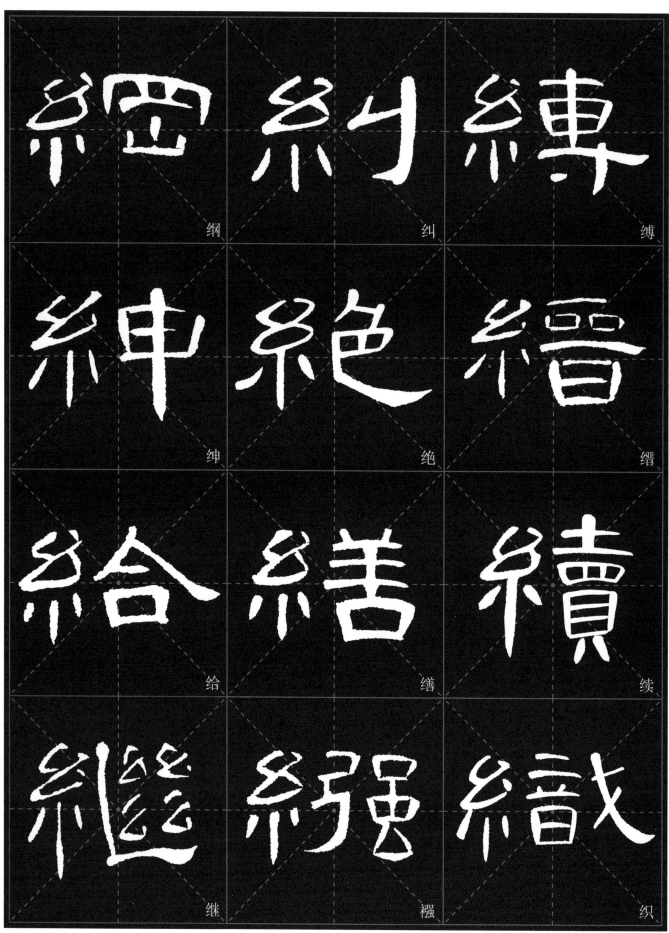

纲

纠

缚

绅

绝

缙

给

缮

续

继

褟

织

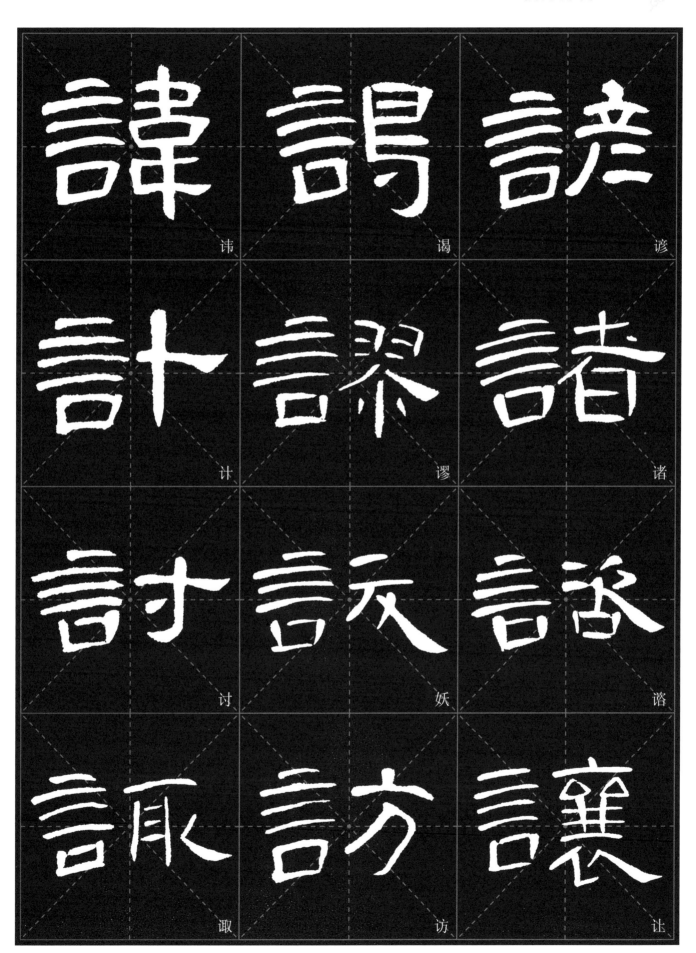

讳

谒

谚

计

谬

诸

讨

妖

谐

诹

访

让

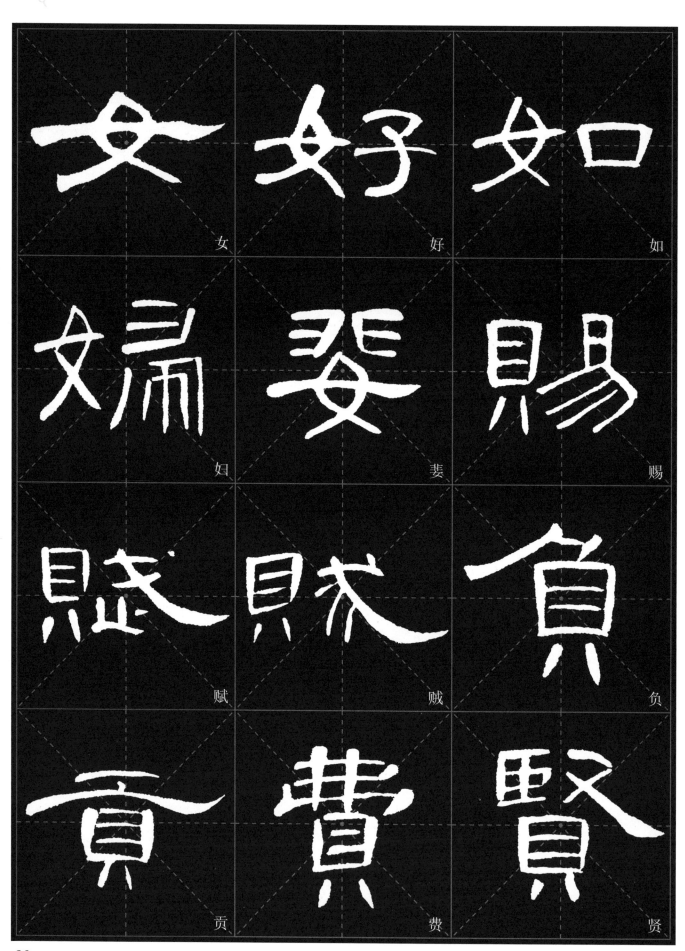

女　　好　　如

妇　　婓　　赐

赋　　贼　　负

贡　　费　　贤

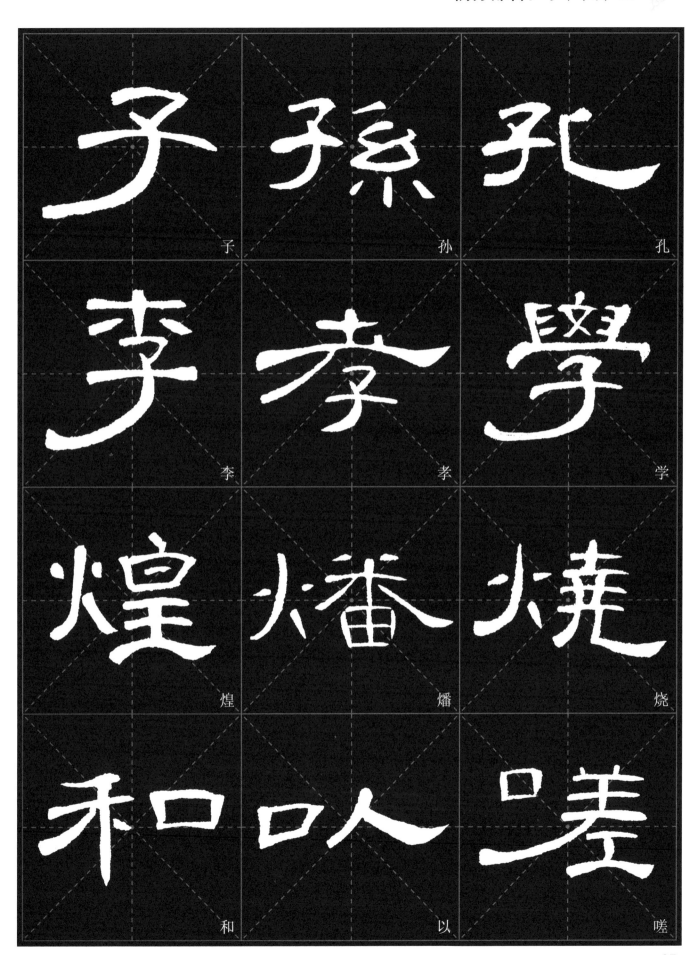

子
孙
孔
李
孝
学
煌
燔
烧
和
以
嗟

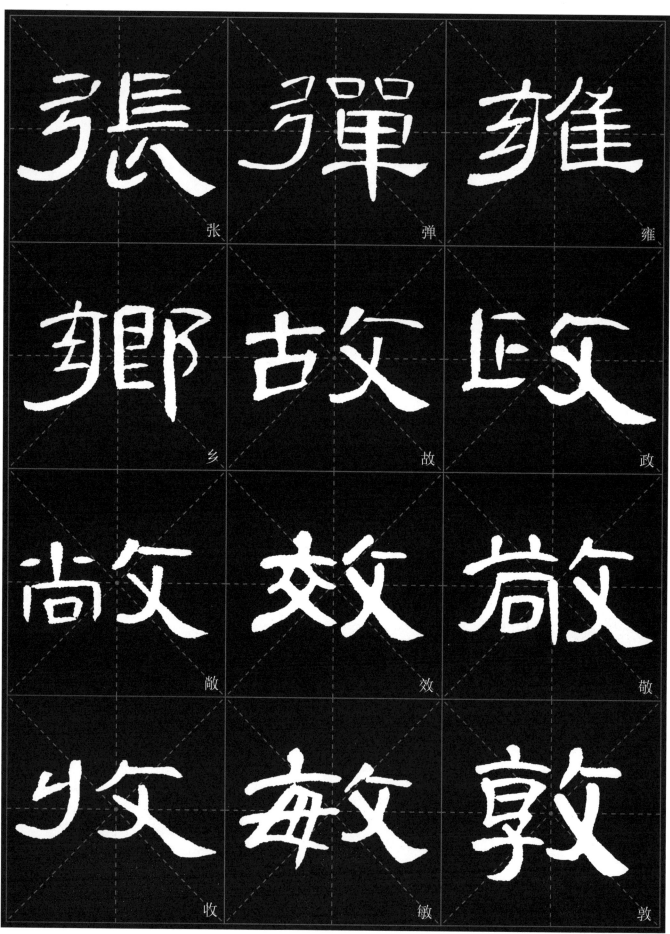

張　弾　雍

郷　故　政

敞　效　敬

收　敏　敦

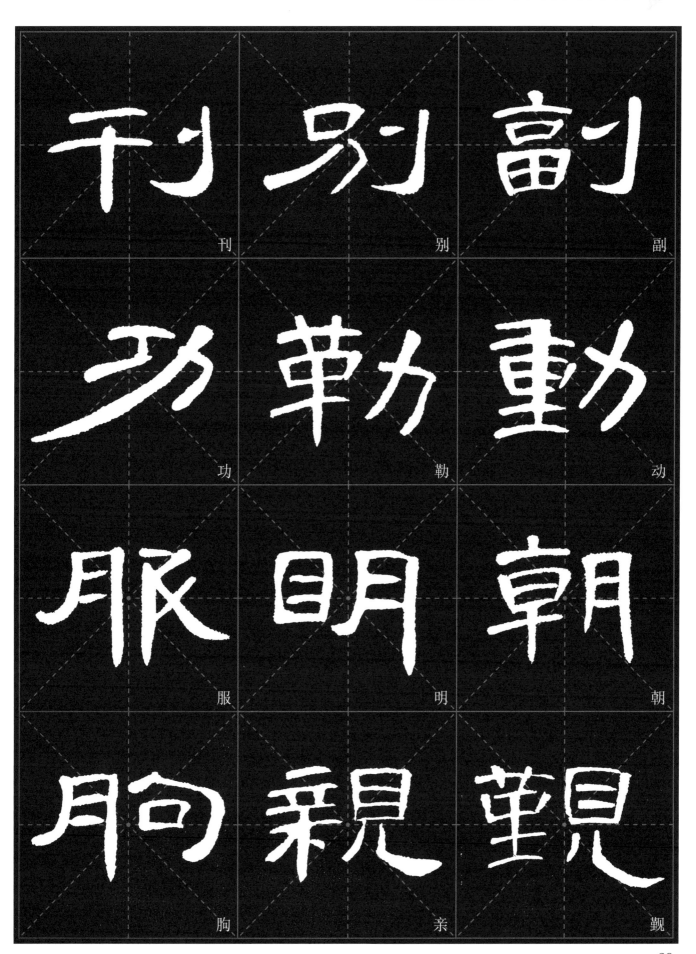

刊　别　副

功　勒　动

服　明　朝

胸　亲　觐

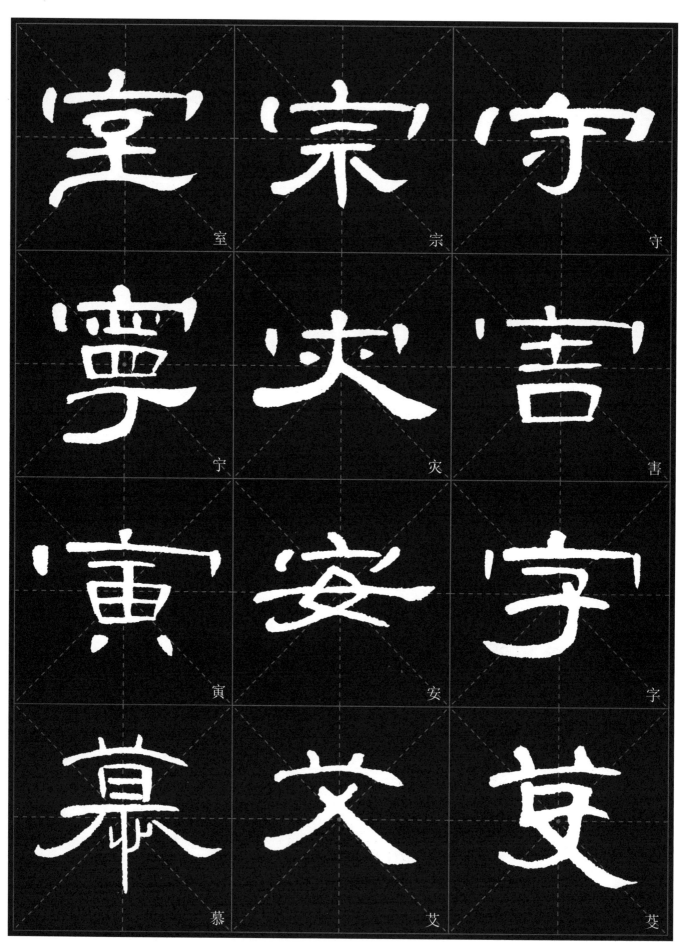

室　宗　守
宁　灾　害
寅　安　字
慕　艾　芰

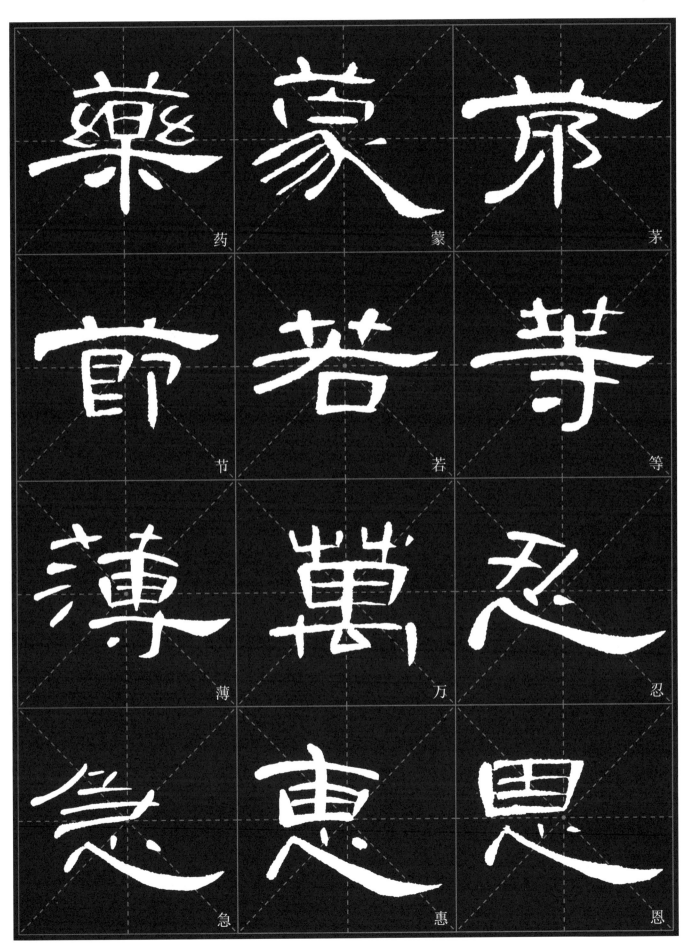

药

蒙

茅

节

若

等

薄

万

忍

急

惠

恩

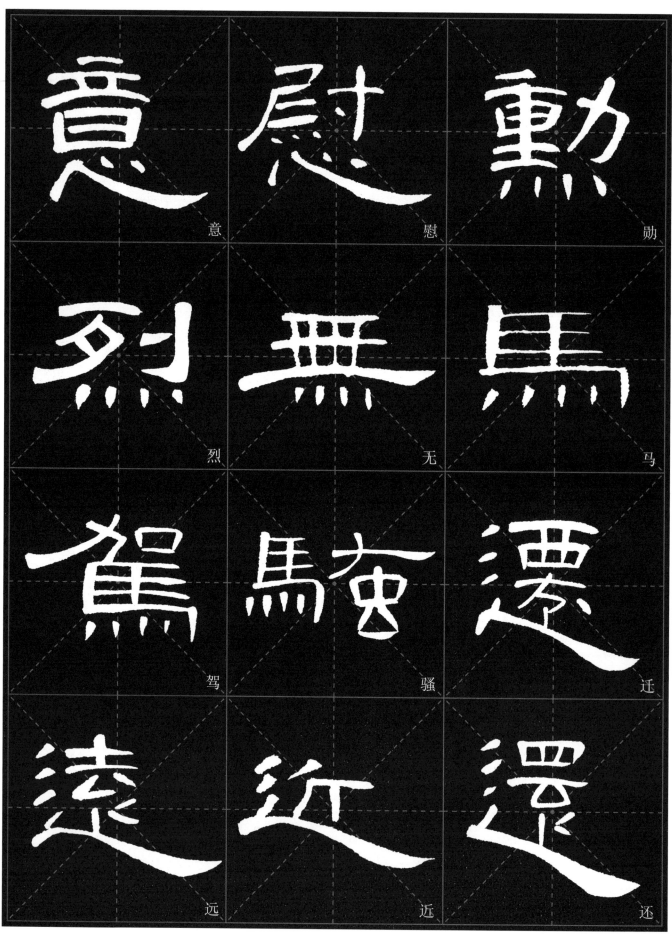

意

慰

勋

烈

无

马

驾

骚

迁

远

近

还

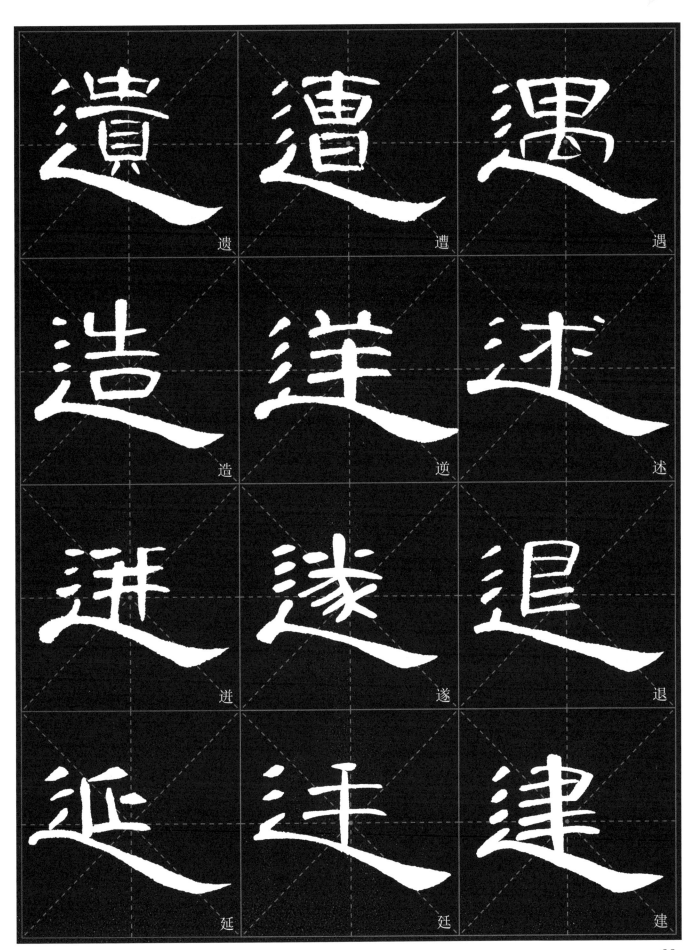

遗 遭 遇

造 逆 述

进 遂 退

延 廷 建

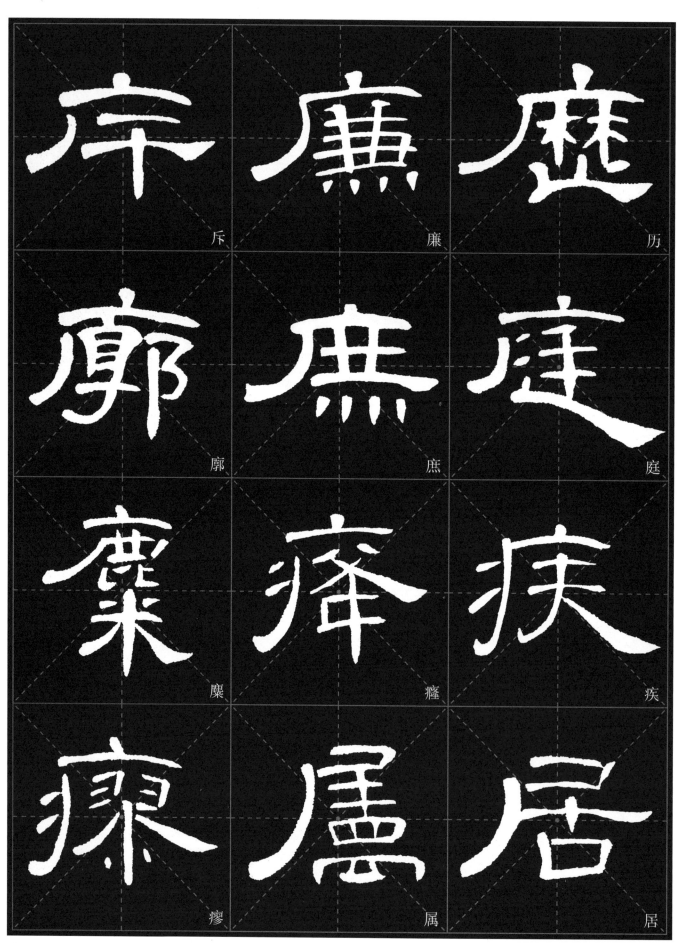

斥

廉

历

廓

庶

庭

廪

癃

疾

瘳

属

居

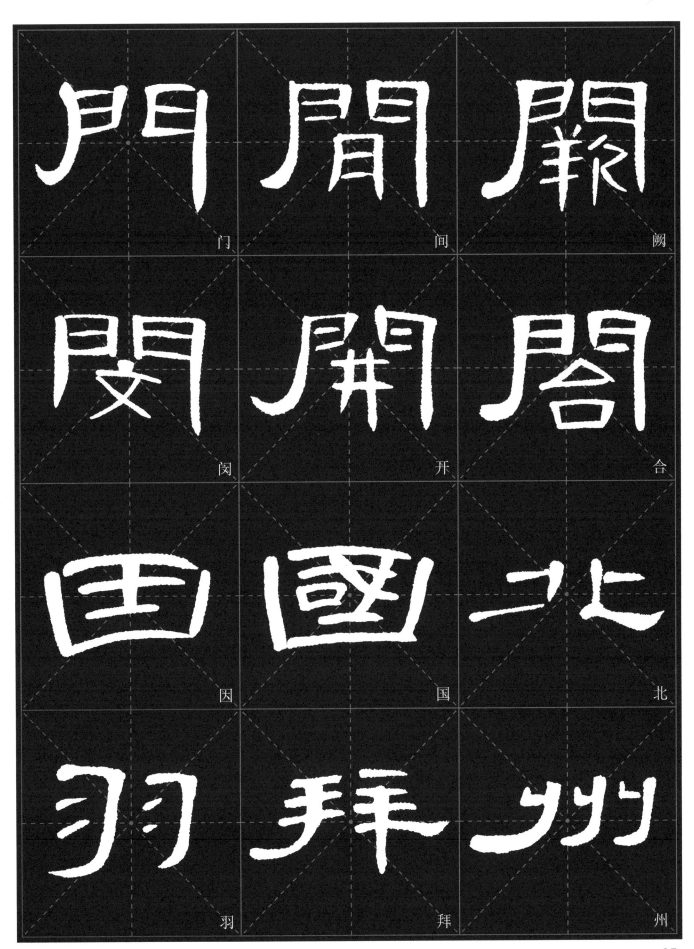

门

间

阙

闵

开

合

因

国

北

羽

拜

州

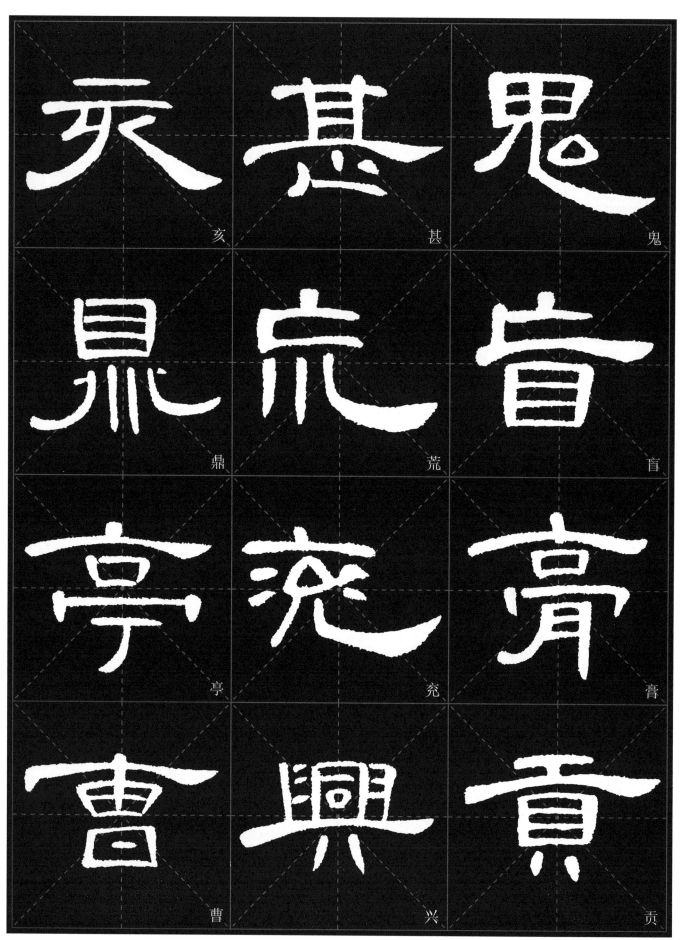

亥　甚　鬼

鼎　荒　盲

亭　兖　膏

曹　兴　贡

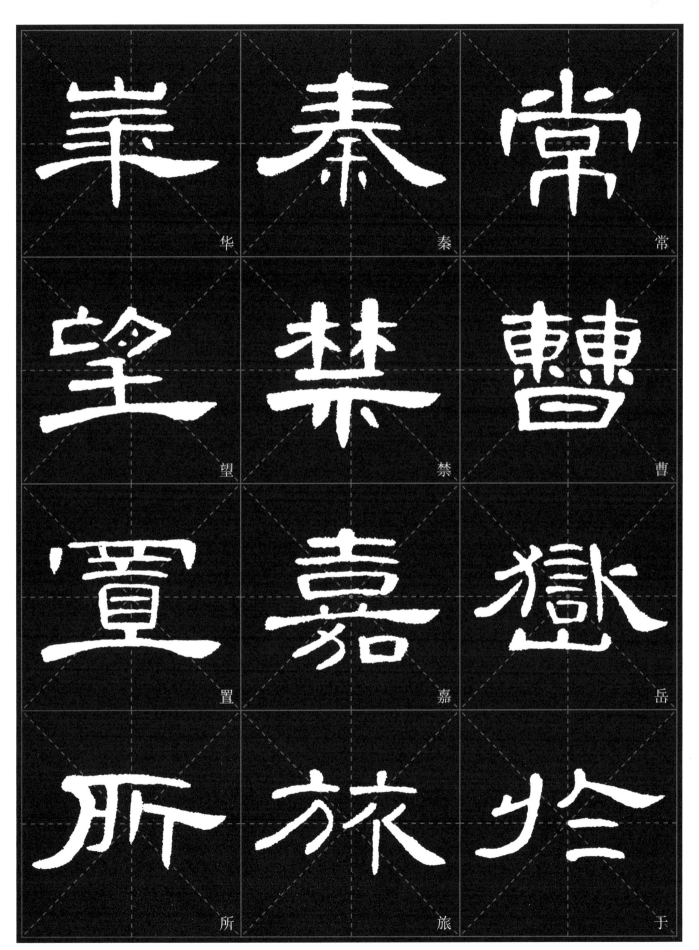

华　秦　常

望　禁　曹

置　嘉　岳

所　旅　于

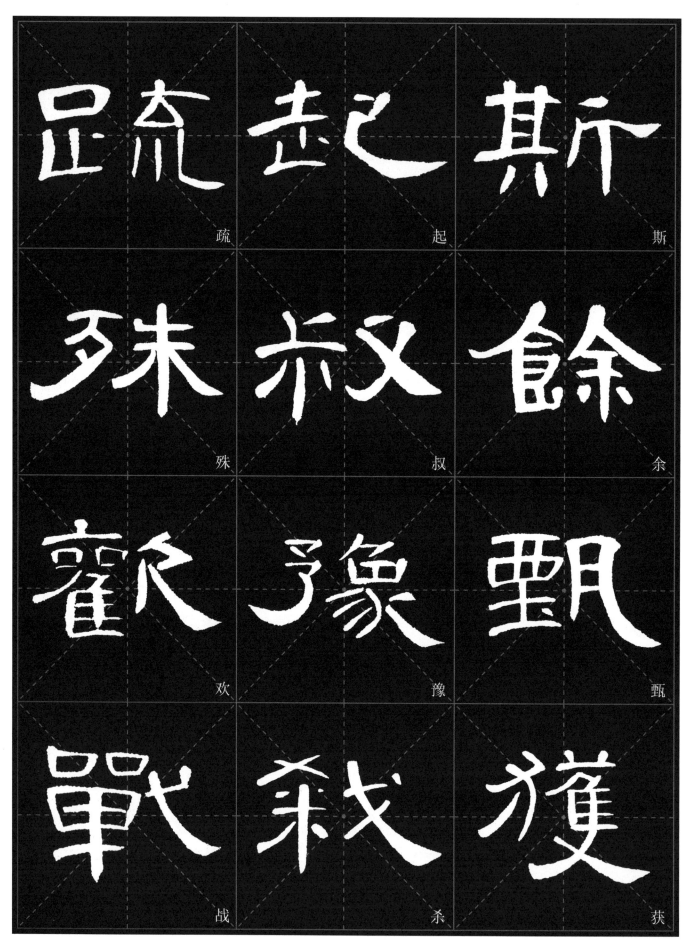

疏　起　斯

殊　叔　余

欢　豫　甄

战　杀　获

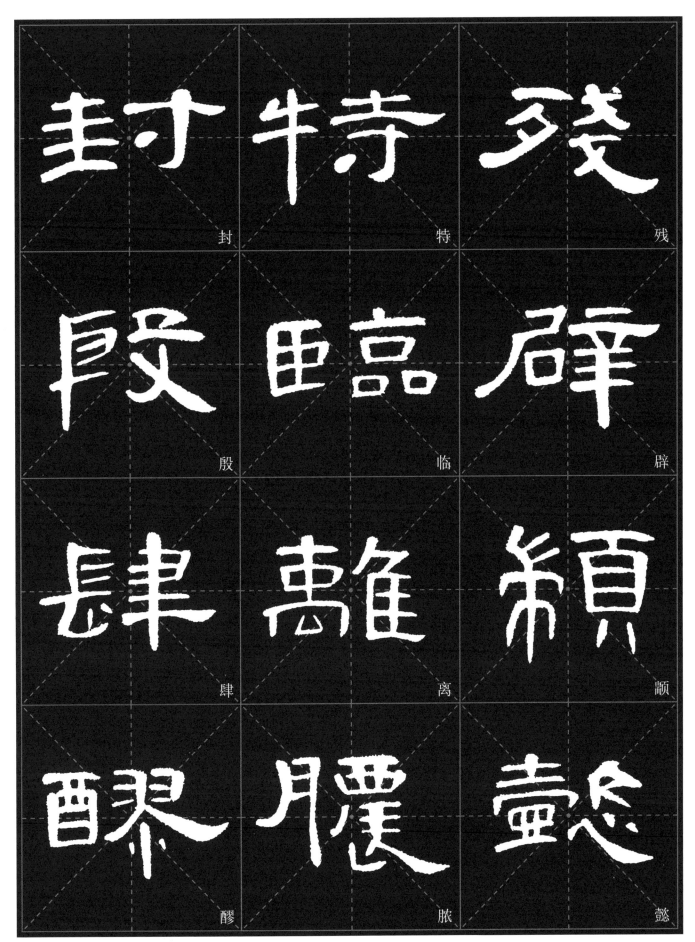

封　　特　　残

殷　　临　　辟

肆　　离　　颛

醪　　脓　　懿

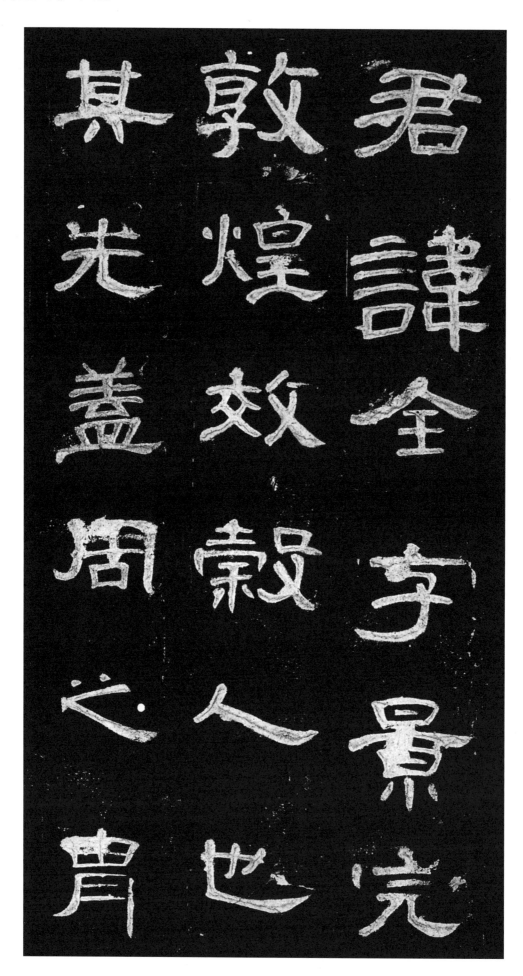

君諱全字景完

敦煌效穀人也世

其先蓋周之胄

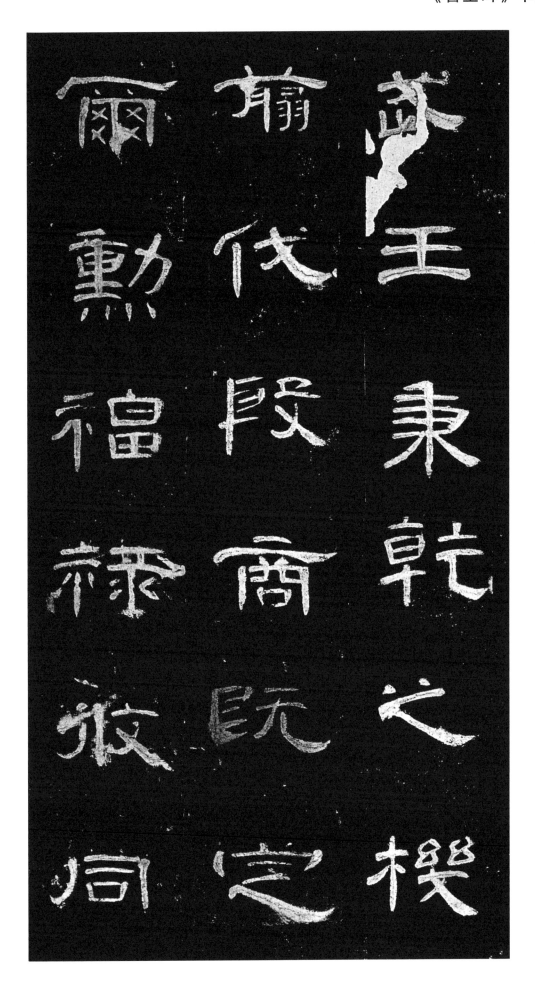

武王
東乾之樓
庸伐
段商既宕
爾
勳福祿祓同

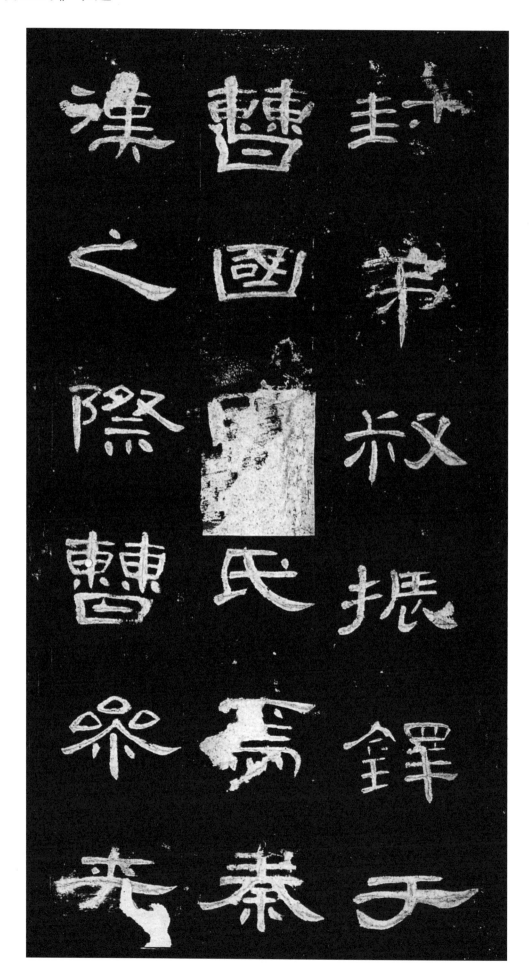

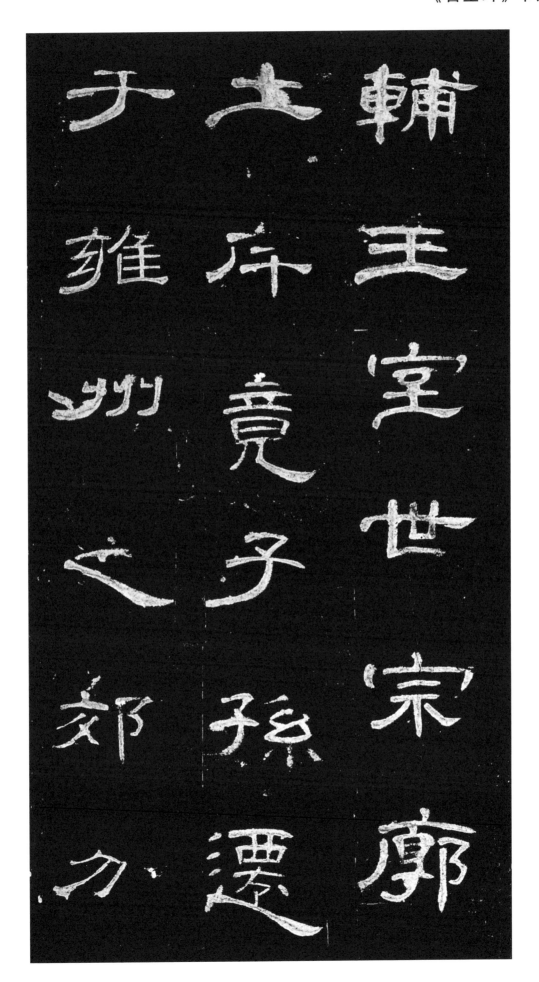

辅王室世宗廓

土府竟子孙遷

于雍州之郊力

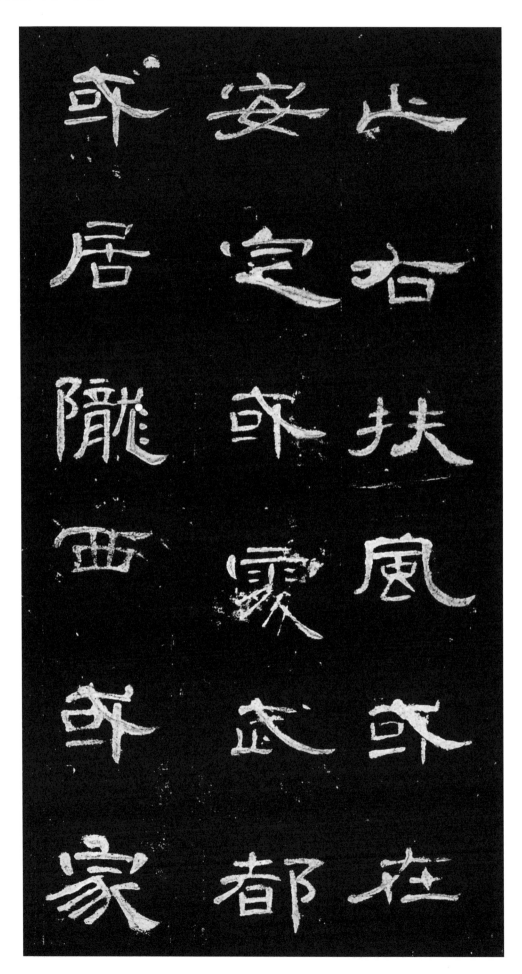

45

书法字谱集·曹全碑